畫話·畫字

冯杰 著

下

河南美术出版社
·郑州·

图书在版编目（CIP）数据

画话·画字. 下 / 冯杰著. — 郑州：河南美术出版社，2023.5
ISBN 978-7-5401-5954-2

Ⅰ.①画… Ⅱ.①冯… Ⅲ.①中国画－作品集－中国－当代②
散文集－中国－当代 Ⅳ.①J222.7②I267

中国版本图书馆CIP数据核字(2022)第165892号

画话·画字　下

冯杰　著

出 版 人	王广照	
责任编辑	李　娟　张雪怡	
责任校对	裴阳月	
制　　作	杨慧芳	
出版发行	河南美术出版社	
地　　址	郑州市郑东新区祥盛街27号（450016）	
印　　刷	郑州新海岸电脑彩色制印有限公司	
开　　本	890mm×1240mm 1/32	
印　　张	5	
字　　数	125千字	
版　　次	2023年5月第1版	
印　　次	2023年5月第1次印刷	
书　　号	ISBN 978-7-5401-5954-2	
定　　价	88.00元（上下册）	

目录

理纸的童子

渡自在

作家是以文字走渡己然后才渡人最後方渡世达一者不易中者乃佳後者当属稀世丙申初夏於郑州冯杰

作家是一种以文字打船作舟的职业。

以文字先渡己，然后才渡人，最后方渡世。三者达一者均可。

上者不易，中者可佳，后者，简直当属稀世珍品，一如龙王爷和麒麟。

访寺记

前度刘郎今又来

下榻处在归元寺旁边大觉宾舍。

晚上应邀写了五六张字，他人一喝彩，我就斗胆都在落款处写上"于归元寺"，沾染点禅气意。

酒店住宿条件一般，说是供应素斋，早餐去晚了因人多连素食也吃不上，只能辟谷，我却吃了一副好对联。一进大厅，喝彩，我认为好文章都与味蕾有关，"大运常开有得有失，觉花初放谁主谁宾"，已接近《金刚经》的色空。想到河南千唐志斋里张钫的对联"谁非过客，花是主人"。

从住处走 20 步便到归元寺。寺很小，我是第二次来，第一次是1993 年坐船从重庆来，恰好 20 年后再访，都是"一个人的归元寺"。

来前听到一种说法："上有宝光，下有西园，北有碧云，中有归元。"宝光在成都，西园在苏州，碧云在北京。我就凑趣说："不押韵。"这一说法肯定不是河南人制造的，如果是河南人会加上"中有少林"或"中有白马"。

归元寺的猫不吃汉堡

20 年前第一次来匆忙如风，20 年后这一次到漫步如云。

野猫比游人多，这是归元寺给我深刻的小景印象。

寺里跑有许多只猫，全市被遗弃的野猫似乎都汇集到寺里，在听禅语。个个体形瘦小，弱不禁风，"弱不禁风"这个成语我翻译成口语就是"见到一股小风就会摇晃以致禁不住摔倒"，有的猫在石阶上卧着，有的猫慢慢迈着猫步，踩着空虚。

一个小姑娘觉得它们可怜，从书包里拿出一个汉堡，掰下一块儿喂猫，猫闻闻，走了，是饿死也不吃的态度，依然弱不禁风。猫有风骨。归元寺的猫喜欢热干面。

标语和树

放着堂堂大匾大联不看，我偏偏留意低处。看到禅堂一个拱门的内壁，有一条标语，仔细看，上面隐隐是"反帝，必反修！"淡墨，连时间都褪色了，是 20 世纪的痕迹。我经历过的。

院里的一棵木槿树，枝条四处舒展，这样的造型好看，花朵会开得端正，比我家的那一棵侧身的木槿好看。桂花这个月份开放，装满一禅房的幽香。我竟在寺里贪心忍不住抬手掐一撮，闻闻，近处无，香气只在远处，我有些后悔这一掐。

数罗汉的方法

罗汉堂里的罗汉最多，我没有数过来，服务员说是五百罗汉。名单如下：

有端坐殿堂的罗汉，有点灯说法的罗汉，有执卷诵经的罗汉，有执扇挠痒的罗汉，有拈花微笑的罗汉，有掏耳的罗汉，有端钵化缘的罗汉，有把灯捻子拨得再亮一些的罗汉，有长胡子的罗汉，有打哈欠的罗汉，有闭目闻香听声的罗汉，还有一个看着我此时写游记掩口发笑的罗汉。总之，拐弯是罗汉，再拐弯还是罗汉……

有了心机数罗汉恐怕是世界上最累心的事情之一。

据说，游罗汉堂有三种方法：一、男左女右来数。二、顺其自然。三、随意随缘。

一群游者焦急地问从哪里先看？便听一位小和尚耐烦地说："随便看。"

他是无意来说，我是认真去听。

回味一下，这样回答最好。我怀疑小和尚是开悟的高僧。

想想这仨字不只是说数罗汉，更是 20 年后我来归元寺的最好受用。

《你的名字》简直就是妖怪

诗人纪弦先生活了101岁,是当代诗坛上最高寿的现代诗人之一。

纪弦先生晚年住在纽约,98岁那年我和他通信时,出于尊重,我称他"纪老",纪弦先生在信里说,不要叫我"纪老",我还年轻。

纪弦、覃子豪、钟鼎文并称台湾现代"诗坛三老"。覃子豪、钟鼎文创办"蓝星诗社",纪弦创办《现代诗》,除了覃子豪英年早逝,其他两位皆百岁高寿,我有幸和二老通过信。

《你的名字》是我最早读到的台湾现代诗之一,我相信每一位青年男女读纪弦先生的《你的名字》时无不沉醉。

我年过半百时,又读《你的名字》,觉得你的名字会变,诗歌魔方,再读,那简直就是妖怪了,在云雾里。

用了世界上最輕最輕的聲音輕輕地喚你的名
字每夜每夜寫你的名字畫你的名字而夢見
的是你的發光的名字如日如星你的名字如燈
如鑽石你的名字如繽紛的火花如閃電你的
名字如原始森林的燃燒你的名字刻你的名
字刻你的名字在樹以刻你的名字在不凋的
生命樹上當這植物長成了參天的古木時啊
多好你的名字也大起來大起來了你的名字亮起來了
你的名字是輕輕輕輕一呼喚你的名字

錄紀張先生方宇詩你的名字乙亥六月於中原又記也　馮傑

贾岛诗剧

（景）：山风起，松涛阵阵。

两人山径上相见。

访者：小师父，你师父在屋里吗？

童子：天没亮就出门了。

访者：干啥？

童子：采药去。

访者：在哪座山坳？

童子：（想想，用手指）在那一朵白云的那边。

访者：晚上回来吗？

童子：不一定。

访者：你通知一下，后天开佛教研讨会。

童子：师父交代过了，今年不参加外事活动。

访者：告诉我你师父的手机号码。

童子：这不，师父把手机也忘带了。

（景）：松涛起，几朵白云缓缓升起。紧接着，有一架民航客机从上面穿过，蓝天上留下一道细细银线。

松下问童子言师
采药去只在此山
中云深不知处 贾岛诗也
云中之境方见妙境
乙亥初春於题荷草堂 冯杰

他端坐那里，给我讲法。

胜解加行：胜解是深刻的理解，达到坚韧不拔的阶段。胜解不是真实的体验，也不是平常的了解。修暖、顶、忍、世第一法，为四加行，观所取空，观能取不可得，观所取、能取——二取都无所得，这种观察慧，引到真正的抉择、证悟。是上面所说的：有得加行、无得加行、有得无得加行、无得有得加行；修这四种加行的阶段，是胜解行地。

法理很多，我听后还在混沌之中，不知行还是不行。

我说，懂不懂先写下来吧，挂在壁上，我慢慢想。

勝解加行

任性逍遙隨緣放曠

但盡凡心別無勝解

錄唐禪師妙言哲語以可為

銘記之歲次己亥初春 中原馮礫

那个人能让苏东坡感激，值了

在风中，在雪里，在霜天，那一个人是谁？

他能让苏东坡写下"久留叨恩，频蒙馈饷"八字，留下文字暖意的感激，足矣。苏东坡一向自食其力，求松涛求月光，他除了求自然，很少求人。

这定是一个雪中送炭者，不是锦上添花者。在驿站，在旅途，在市井，在江湖，有一个人站在苏东坡的手札里。

从此以后，那一个人的灵魂浓缩在黑白里，一直站着，成为线条的一截。

軾再啟久留叩恩頻蒙
餽餉深為不皇又辱
寵召不克赴併積懇汗惟
深察〉軾再拜

帖中久留者當為何人者得坡乃如此
感激耳有此久留叩恩頻蒙饋餉八字足
矣吾觀帖後又記之　時客鄭也　馮偀又記

軾再啟久留叩恩頻蒙
餽餉深為不皇又辱
寵召不克赴併積懇汗惟
深察〉軾再拜

元豐二年十月東坡上表乞居
常州元豐八年三月至南京
筆健墨亭發舊回作此庚子馮偀記

倪瓒干净

倪瓒爱洁成癖，只傍清水不染尘，他洗过石头，洗过桐树。

如果他活在当下，是要先洗一幢楼房，然后，再去洗一座城市。

上帝和苏东坡

第一次看《圣经》，看到"创世纪"里说，上帝说有光就有光。

我问一位乡村小镇牧师：上帝说有油馍就会有油馍吗？

他认真想想，说：会有油馍。

我相信这话，会有油馍。

理纸的童子

品茶笺

在村里，家里来客，所谓喝茶，一般指喝白开水，熟客来，别开生面，喝簸箕柳茶。

簸箕柳叶多在夏天当茶饮，有时当药饮。我姥爷上火牙疼，为省钱，姥姥烧一锅簸箕柳茶，喝上两顿，果然消炎去火。

我姥爷说，簸箕柳凉性，像冰片。这是穷人的语言安慰。

簸箕柳多长在黄河大堤坡、河滩上，主要用于巩固堤岸、防风沙。簸箕柳条用于编筐、笆斗、箩头、箱、帽。上小学时，看到电影里志愿军戴着柳编帽，我也编个戴上。

我和老舅持过刚收割的簸箕柳条，两根棍子夹着一枝柳条，他在前面拉。不一会儿，白绿分明，地上都是柳条脱掉的绿衣服。

簸箕柳当茶饮是次要的，只有乡村闲心者才使用。

我第一次看《清明上河图》，觉得画面亲切，断定开卷那几棵柳树都是簸箕柳，只是它们长大了，长粗了，长古典了，簸箕柳着了一脸宋朝墨色。

二十年后，我建议过老崔开发北中原簸箕柳茶，和编好的簸箕、笆斗一起出售，卖给城里人当乡村工艺品。他问行吗？我马上套用一句话说，越是乡土的就越是世界的，到时我负责给你写"簸箕柳茶笺"。

老崔犹豫，说你的字能卖钱，笆斗没人买。

我说，老崔你说的恰恰相反。

乙未夏品白茶煮饮人煮泉火品
语芽茶以火作者为次生晒者为上
六更近自然且断烟火气辛

作文造诗如斯也新鲜为上也

二零一五年六月
朱於大学院语傑

三不像

那次在兰考开中秋诗会，老曹开车，在大堤上转了几个弯子，眼看就要迷路，才找到这家饭店，浪费 10 升汽油就是为了吃他家做的一道鱼。老曹说，我让你吃一次没有吃过的黄河鲤鱼，只有在这家店里能吃到。

他夸张说，自己记得文字上有三次和这鱼有关联，第一次是历史上一位皇帝吃过，第二次是一位领导吃过，这鱼只活动在东坝头黄河拐弯之处。

这话意思是第三次就是本次吃鱼。

鱼上来了，老曹说，严格说不叫黄河鲤鱼，叫剑鱼，饭店俗称"三不像"：鱼头似鲢鱼扁平，身似鲇鱼无鳞，尾似鲤鱼竖直。

我前段刚买一册辉县人李思忠先生写了一辈子的《黄河鱼类志》，里面并没有记载这种剑鱼，我想应该是兰考方言，因为剑鱼是热带鱼，属于海鱼，热带鱼再高调也不敢在黄河里试身手。

他说，一条黄河别的水段里都不长剑鱼，只有在兰考东坝头这片水域，黄河拐弯北上，才出这种独特的类型。

开封人喜欢有把握地吹，开封话叫"喷空"，喷得滴水不漏。

我说，别吃坏肚子。是开封环境污染，黄河鲤鱼基因转变吧？

老曹脸一沉，说，那下次还上常规的黄河鲤鱼。

我说，生活里我一直是喜欢常规。

老曹笑了，说，看看，找到了吧，这就是你一辈子不出大名的主要原因。

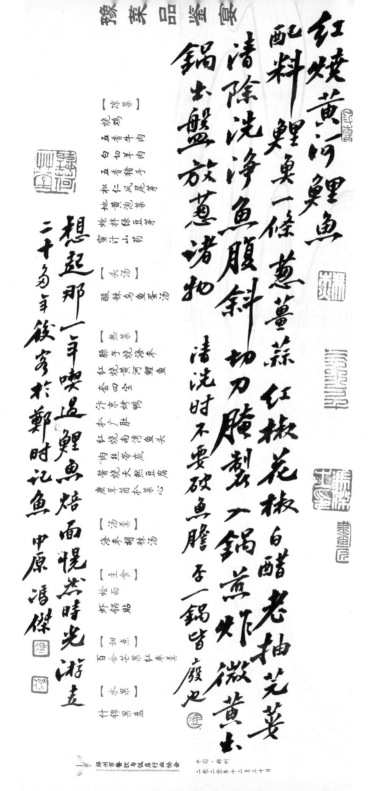

红烧黄河鲤鱼

配料鲤鱼一條蔥薑蒜红椒花椒白醋老抽芫荽

清除洗净鱼腹斜切刀腌製一鍋煎炸微黃出

鍋出盤放蔥诸物

清洗时不要破鱼膽否一鍋皆废也

想起那一年喫過这鲤鱼焙面恍然時光游走

二十多年後穿於鄭时记鱼

中原馮傑

【凉菜】
五香牛肉
白切羊肉
五香猪手
松仁凤尾笋
地皮泡菜
拌绿豆芽
蜜汁山药

【头汤】
酸辣乌鱼蛋汤

【热菜】
脆皮烧海参
红烧黄鳝鱼
葱烧海参
芥末鸭掌
孙三鲜
红烧南湾鱼头
番茄丝蛋
烧天然豆腐
莆菜心
庭堂莆苗

【汤羹】
海参胡辣汤

【主食】
虾锅贴
烩面

【甜品】
百合莲果羹
红枣羹

【水果】
什锦果盘

理纸的童子

19

宿方至造門
不前而返人
問其故王曰吾
本乘興而行
興盡而返
何必見戴
世说新语也
航空太快得有過程
中原冯杰记

　　一千多年前，一次最成功的行为艺术，也许就是我那次"雪夜访戴"。小子们，你们都没有爷玩得早，我以后印名片，也加上"著名"俩字。

　　我是这样玩的。

　　一夜的奔忙，马上要有最终结果，而见与不见早已无所谓，过程最重要。我也不需要标准答案。

王子猷居山陰，夜大雪眠覺，開室命酌酒，四望皎然，因起彷徨咏左思招隱诗忽憶，戴安道時戴

　　一路上，我已经见到了雪，见到了诗，见到了一条白色的河流，见到了岸上竹竿在摇动，见到一只惊飞的黑鸟，衔着自己的鸣叫，我见到了黎明，见到了门环的静止，见到了那一刻的歌声和桨动，见到了一片雪上小小的光芒，一如我平时使用的信笺。

　　关键是，我见到了自己的心情。

习惯如下：

屈原是一边擦泪一边写诗。

李白一边喝酒一边写诗。

杜甫一边肚饥一边写诗。

陶渊明一边闻菊花一边写诗。

苏东坡一边吃猪头肉一边写诗。

老苏的形式好。吃了再说。

白话和素心

草木素笺

在现代化的今天，人类早已能上天入地，上至宇宙飞船，下到深海核艇，无所不能。

却单单遗忘掉了草木精神，缺少一颗草木之心。

青山隐隐水迢迢，
尽江南草未凋。
二十四桥明月夜，
玉人何处教吹箫。

裁故乡的青山为衣
披在熠影温暖过的犀风
草在你的诗衰以履遣征
用音乐造就一把梯子
搭自你的肩头
怅念那一個人在月光裡独行
杜牧的诗 戊戌春
冯碟

青山隐隐水迢迢

裁青山为衣披在肩头，
草在你的诗行里开始推敲，
用音乐造就一把梯子搭在你肩头，
我怀念那一个人在月光里独行。

刘文典的传说

戊戌春日 於河南文学院 冯杰 萨菩音世崔

刘文典是学者，庄子研究者。

刘文典一向自恃才高，在他看来，天下真懂《庄子》者，俩半人，第一个是自己，第二个是庄周，另外半个还不知道。他瞧不上小说家沈从文，钦佩学者陈寅恪。西南联大聘请沈从文为教授，刘文典说："陈寅恪是真正教授，该拿 400 块，我该拿 40 块，朱自清该拿 4 块，沈从文 4 毛钱！"

刘文典与大伙一道跑空袭，他找到视力不佳的陈寅恪，说："保存国粹要紧！"看到沈从文也在人群，说："陈先生跑是为保存国粹，我跑是为了保存《庄子》，学生跑是为保留下一代希望。你什么用都没有，跑什么！"

劉文典作文五字
秋訣也、觀世音
菩薩。觀者觀察
生活也。世者明白
人情世故也。音者
韻律諧美也。菩
薩悲憫仁愛也吾
認為大妙句耳

　　安徽大学闹学潮，蒋介石让校长刘文典到南京做说明。据说俩人意见不合打起来了，蒋扇了刘两个耳光，刘飞起一脚踢在蒋肚上。又有版本演绎，说没踢到肚上，而是安徽大学校长一个鲤鱼打挺，踢着黄埔军校校长了。

　　后有见证者又纠正，说根本没这事，属于文人意淫而已。

　　现在来看，刘先生踢不踢蒋先生我不感兴趣，我心惊的是刘先生那个奇怪的标准，沈从文是我佩服的作家，刘先生竟不入法眼。看来现在当诗人不能全靠抒情和人来疯，得有一门学问垫底。不然，刘先生会在传说里踢屁股的。

空山不見人，但聞人語響。返景入深林，復照青苔上。

誰可熙　王維的青苔

戊戌春友　宾北鄭鴻燦

主人一转身隐到声音里，
让一个童子出来道白，
或者替松树说话。

一棵松在说：
青苔镶嵌在时间里，
那榫卯结构，
正生长自如

一钱看

我看过陈老莲画的杜甫，捏一小钱，在那里看。这是诗人的传神写照。

"一钱可以壮胆。"这是只有穷过的人才会说的话。

我母亲说过：在社会上，一分钱有时候就能难倒一个英雄汉。

我有这样的感受。

瓢、茶、眉豆的关系

瓢、茶、眉豆，三者本来没有关系，在我的一纸之上集合，三者便有了关系。

瓢儿菜也和瓢没有直接关系，名字里都带一"瓢"字，顶多近似。瓢儿菜就是小白菜，形状像一把瓢。现代年轻人慢慢不知道瓢，以后说不定会改名"勺子菜"或"手机壳菜"。而上海人干脆叫它上海青。曾让我望文生义，这和"上海知识青年"有啥关系？叫北京青也一样。丹尼斯超市的一位菜贩子幽默，过秤之后对我说，那不一样，叫北京青容易上火。

葫芦是瓢的前世。农学常识里，眉豆和葫芦的藤蔓爬不到一块儿，各爬各的。眉豆只有到秋风乍凉时节，才努力开花，结眉豆荚分外多。经霜的眉豆没有青气，口感更好。

去年秋天，一天我站在架子前，摘下最后一片眉豆荚时，想起母亲在世时领着孩子们摘眉豆，揭开眉豆荚，一一摊在簸箩里，晒干，拌上面炸眉豆鱼，然后上锅，蒸成"小酥肉"。

手边绿秧上还有最后的一串白眉豆花，要继续开花的样子。

暖雪下的田鼠

披雪的冬天，被拒绝在离洞穴十厘米以外，
田鼠是自己家园唯一合法的主人。
暖雪下，田鼠枕着一层薄梦，
均匀的呼吸渗透雪与雪的缝隙，然后，伸向洞外。

那些惊恐的逃亡日子已经过去，对于田鼠，
流浪与漂泊如一颗冬夜流星，自地球边缘落下，
曾经敲打着早已上冻的僵土，若一颗宫殿之泪，
落下，
震醒最上层一排瞌睡的草芽。

暖雪下田鼠呼吸平静，
它只担忧雪融时刻，春天提前破门而入。
春天的速度如此之快，
甚至不等田鼠把梦卷起，然后去束之高阁。

録二零零一年初诗暖雪下的田鼠最後一弯心潺 又钞於戊戌初夏

暖雪下田鼠呼吸平靜
定只担憂雪融時刻
春天撬前破門而入
春天的速度如此之快
甚至不管田鼠把荸荠起
然後未来之高開

聽荷草堂

诗味

味太濃者只宜獨用
不可搭配如李贊皇張江陵
一派須專用之方盡其才食物中
鰻也鱉也蟹也鰣魚也牛羊也皆宜獨
食不可搭配何也此物味甚厚力量甚
大而性獨聲味甚多用五味調和盡之方鮮取其長
而去其歉何哉余嘗謂別王節相武

沽食如治詩也又福戶

郇厨君出

袁枚 馮傑

我喜欢吃的诗，标准是：好诗一如清水煮白菜，不加味精，不加鸡精，不加酱油，连清醋都不加。

有时也会热火攻心，造诗失手，不小心弄成一锅粥了。

王维喝彩，说，好，你小子造的那是诗粥。

我说，那还用说，我跟您学，您肯定是施主。

使用唐诗新译的峨眉山月

峨眉山月半轮秋影
入平羌江水流夜发
清溪向三峡思君不见
下渝州

你说要带上月光带上江水
带上信札里的影子
携同一条江乘夜色出发
向一个诗歌大于句子的地方出发
最后在我的一方驿站住下来
这是一方纸做的驿站

岁次戊戌初春宴于郑州 冯杰

你说，要带上月光带上江水，

带上信札里的影子，

携同一条江乘夜色出发。

向一个诗意大于诗句的地方出发，

最后在我的一方驿站住下来，

这是一方纸做的驿站。

空余时间，

从李白诗里稀释酒精。

掌握喂马的时间

将剪纸喂马，幽火与烟草香也能喂马，
它不拒绝任何一种与土地相联的植物。
马的胃宽阔博大，消化各种名词与动词，
消化铜或马蹄铁，
包括咀嚼出只有大地才懂的方言，——消化，
以及青泥与指甲散发的气息。

马厩里的情话也能喂马，长短不一，
那是掺上月光来不及用铡刀切齐的而显得明亮的话题，
乱蓬蓬，扎一下忽然心痛的东西。

喂马的时间在一双不瞌睡的手掌核心，
在一方莲蓬般精密的小怀表中，
那里装有土地的简史与乡村秘史，
还掌握在马槽中黄豆与豌豆之间的距离，
让乡村所有的初恋都因为有忧伤而珍贵。

马眼温润，注目流过的草香，
在屋脊之上，
一颗流星险些落到光润的马背，
而提前跌倒滑下。

马大口呼出的热气，锈透一朵铜铃，
正把窗棂上一幅冻僵的剪纸溶化。

聽荷草堂

馬眼溫潤 注目流過的草香

在屋脊之上 一顆流星險些滑到

失潤的馬背 而提前跌倒 滑下

馬大口呼出的熱氣 鏽透一朵銅鈴

正把窗櫺上一幅凍僵的剪紙 溶化

節錄二零零三年 杜詩掌握餵馬的時間

一詩的後二段也 戊戌十五年夏 馮傑戊戌寫鄭

一种写诗的理由

为了捡拾收留那些受伤迷途的汉字，
像呵护草叶或一场刻骨铭心的爱情，
那些诗句如冻伤的瓦片，
被现代忽略、遗忘，
再没有人去搀扶、去温暖，
让它们能在星光下赶路。

写诗，只是为了在一朵荷花中，
筑造一座不存在的草房子，
用于装卸童话和良知，
让语言之瓦联在一起，去抵抗冬天与伤害。

它们会牵着冰凉的、带伤痕的手，
铺向冬天大地的尽头，
仅仅为给你一点亮色。

写诗只是为了在一朵荷花中筑造

旧诗一种写诗的理由

一座不存在的草房子

用於装卸童话和良知

让语言之瓦联在一起

去抵抗冬天与伤害

录二零一四年诗句 恍然十四年之 冯杰

十字折叠
——一张日本的茶笺

　　2015 年，小说家林苑中在京城函告，说远在日本的刘波先生想让我画一幅钟馗图，要辟邪。我觉得奇怪，知道刘波是位诗人，他在日本辟邪不需要找我。还是画好后让林苑中去日本代转。

　　林苑中后来说，刘波很喜欢这通身朱砂的钟馗，很管用。为了感谢，他特从日本代转我一瓶日本清酒和一盒日本茶。这位小老弟回到北京，告知我时，我说："青酒就不要邮寄，老弟替我喝了，只寄来茶叶吧，我还没见过日本茶。"

　　日本礼品细节做得十分精致，茶店把赠者和受赠者名字在茶笺上都打印了，像送一本新书，如一个门店多人都围绕你，感觉很受重视。

　　我觉得这张包装纸更有意思，分次在上面写些不疼不痒的文字。一方城池，分东南西北四块墨域。

清詩宗串柳
嘉酒集臥梅

丙申初於河南大學院 馮傑□

王孟韋柳皆隱逸山水也
人稱陶五柳徒弟陶笑曰
我有這樣食煙火的弟子嗎
四人中韋柳則簡淡清峭也
歐梅始六一居士和梅尤任人文高
古也　馮傑又注

劉涼敬呈
增上寺

馮傑

乙未秋劉涘先生嘱作家
杜苑中老弟自東流帶
清酒一瓶佳茗一盞相
送吾說法林欲也
吾只飲佳茗耳

又頁茶箋如此
頓覺用心松當之妙之
題字　馮傑

2017 年 11 月的一天，忽然看到一则新闻，吃了一惊，说欠巨债潜逃的诚成文化原董事长刘波，因心肌梗死在日本东京去世，享年 53 岁。

　　林苑中说，他该咸鱼翻身时，却不在了。

　　刘波是一位少年奇才，14 岁考入武汉大学，15 岁出版诗集，1984 年参加《诗刊》第四届青春诗会时才 20 岁。我 31 岁时才厚着脸皮参加第十三届青春诗会。据说刘波凭借《年轻的布尔什维克》一诗，以弱冠之龄成为中国作家协会会员，被誉为"诗坛神童"。后来成了"儒商"，被称为"文化第一富豪"。

　　我们同为 1964 年生人，他见过大世面时，我只是井底之蛙；他成功时，我还骑着自行车在乡下当信贷员。在地球上，仅有这一茶笺签之交，两个未谋面的诗人中间还是通过一位小说家牵线，想到人生亦如空再如空，文字分行或不分行，是否都要像茶馨一样散了。舍主要把精致的空杯撤去。

字，是用来凉拌的

吃茶三帖·云水间

　　"云水间"是王屋山下的茶店名，名字起得恰当。临走，主人让我题字，我写下"茶在云水间"。唐代诗人卢全是济源人，在"卢全故里"，喝茶比喝酒更能醉人，俩人喝得腿软。卢全他爷比他诗名更大，是"初唐四杰"之一卢照邻。孙子写不过爷，便要猛喝茶，专写茶诗，一定要写成"茶仙"，超过爷。以后，中国诗人写茶诗都超不过卢全，包括你在内，包括我在内。

适合煮喝的茶如下

普洱 黑茶 老白茶 乌龙

一、储存年份长久的茶 五年以上

二、粗枝大叶的茶

三、发酵过的茶 半发酵 全发酵

四、陈化完全的茶

茶叶的发酵过程使得茶叶
陈真初显色泽 宝福油润
宽泽茶汤水现红褐色泽
浓稠饱满苦涩味世甜彩
或口感更起酵和也
在郑州饮茶后 一话一记
庚子盛夏 冯杰

碧云引风吹不断白花
浮光凝碗面一碗喉吻润
两碗破孤闷三碗搜枯肠
惟有文字五千卷四碗
轻汗平生不平事尽向
毛孔散五碗喫不
五碗肌骨清六碗通仙灵也
七碗喫不得唯觉两腋
习习清风生
卢仝诗也
乙未夏饮茶后 冯杰

the leaves of Global

字，是用来凉拌的

七碗茶

日高丈五睡正浓，　军将打门惊周公。

口云谏议送书信，　白绢斜封三道印。

开缄宛见谏议面，　手阅月团三百片。

闻道新年入山里，　蛰虫惊动春风起。

天子须尝阳美茶，　百草不敢先开花。

仁风暗结珠蓓蕾，　先春抽出黄金芽。

摘鲜焙芳旋封裹，　至精至好且不奢。

至尊之余合王公，　何事便到山人家？

柴门反关无俗客，　纱帽笼头自煎吃。

碧云引风吹不断，　白花浮光凝碗面。

一碗喉吻润，　两碗破孤闷。

三碗搜枯肠，　有文字五千卷。

四碗发轻汗，　平生不平事，尽向毛孔散。

五碗肌骨清，　六碗通仙灵。

七碗吃不得也，　唯觉两腋习习清风生。

蓬莱山，在何处？　玉川子，乘此清风欲归去。

山上群仙司下土，　地位清高隔风雨。

安得知百万亿苍生命，　堕在巅崖受辛苦。

便为谏议问苍生，　到头还得苏息否。

全诗要数第三部分最精彩，从一碗到七碗，饮茶给人境界：第一碗喉吻润；第二碗帮人赶走孤闷；第三碗反复思索；第四碗时平生尴尬事都能抛到九霄云外；喝到第七碗时，两腋生风，由滚地龙成为超人，欲乘清风归去，到人间仙境蓬莱，啥都不想了。

卢仝成了茶的"代言人"：专心喝茶吧，可忘世俗，抛名利，去烦恼。

普洱茶商马上接过话题：卢仝，你老人家说的可是"七子茶饼"？这就是所谓的"卢仝体"，特点是诗风浪漫且奇诡险怪，如攀诗崖。人以诗名，诗又以茶名。据说在日本演变为"喉吻润、破孤闷、搜枯肠、发轻汗、肌骨清、通仙灵、清风生"的茶道。日本推崇卢仝，将之与"茶圣"陆羽并论。

这样，坐在案上喝茶时，俩人就扯平了。

苏东坡的植物性

——《覆盆子帖》

送覆盆子的那个人叫陈季常，名慥，字季常，自称龙丘先生，又曰方山子，和苏东坡是眉山老乡，"著名隐士"。老陈最后还是淹没在历史洪流里，但成语"河东狮吼"典故的主人公却承担下来，就是他。这是"傍苏"的好处之一。

黄州农民种的覆盆子下来了，丰收在望，红彤彤的，他先采一筐送给苏东坡。东坡回函："覆盆子甚烦采寄，感作之至。令子一相访，值出未见，当令人呼见之也。季常先生一书，并信物一小角，请送达。轼白。"

现在看，一筐水果换来一帧法帖，从营销角度论，值了，数年前苏轼《功甫帖》9个字拍了5000万元人民币，《覆盆子帖》44个字，两个亿没有问题。但再多也都是穿越的钱，陈季常用不了，他有许多苏东坡的回信，有的都引火用了。

陈季常豪侠好酒、狂放傲世，怀才不遇，"毁衣冠、弃车马、遁迹山林"，是个玩家。也有钱供玩，"每逢客至，必以歌妓宴客"，近似邀歌星为客人演出。不料陈夫人是个大"醋坛子"，平时她不离

老公左右，宋时有客来女人得回避，她有办法，每当陈季常陪客至酒酣耳热时，她就在邻房用木杖猛敲墙壁，大呼小叫，弄得陈季常很丢面子。北宋元丰三年苏东坡被贬黄州，慕名造访陈季常，写下"河东狮吼"一诗："龙丘居士亦可怜，谈空说有夜不眠。忽闻河东狮子吼，拄杖落手心茫然。"有人把怕老婆的现象列入河东狮子吼，称为有"季常癖"。

我从时间上推断，河东狮子吼在前，送覆盆子在后。

化雅为俗一点说，覆盆子就是现在的树莓，属蔷薇科木本植物，是一种水果，果实味道酸甜，植株枝干上长有倒钩刺。覆盆子有个别名叫悬钩子。覆盆子果实是一种聚合果，有红色、金色和黑色，在东北地区有栽培，市场上比较少见。覆盆子可入药，有多种药用价值，果实有补肾壮阳作用。

单说写字写诗，苏东坡也需要覆盆子来促进前列腺分泌荷尔蒙。艺术的荷尔蒙。

苏东坡自己喜欢覆盆子，还教诗友章质夫如何鉴别。"药方付

徐令去，惟细辨。覆盆子若不真，即无效。前者路傍摘者，此土人谓之插秧莓，三四月花，五六月熟，其子酸甜可食，当阴干其子用之。今市人卖者，乃是花鸦莓，九月熟，与《本草》所说不同，不可妄用。想子已寄君猷矣。"

世间不乏覆盆子追随者。

一千年之后，我一个朋友崔总要进入有"中国树莓之乡"的北中原封丘县，投资打造一种"树莓饮"，邀请我去参观考察。崔总对我大讲树莓在未来中国甚至世界的市场价值。我说，只要能赚钱你就干，别考虑文化性。我是开门见山，他就喜欢听我这样论断。崔总当时还不知道树莓和苏东坡的关系，就像我不知道树莓和经济市场的关系一样。

开会论证时服务员送来一大箱树莓果汁饮料，广告画上一位女明星是代言人，露出一对酒窝。我喝时想到更多的是苏东坡穿行在覆盆子里面的字，想到书法里悬挂的某一种植物性。

爱盆子甚烦
採寄威怀之玉
今子一相访值出未见怅然人呼见
之耳
季常先生一書並作物一小角诸
送達
軾白

吾獻貼地子謂盆子
帖也取其勢浮其形
時在庚子歲錄冯傑

元习尿塑铭　冯骥才题

格物瓦库

瓦库定制手作陶器

小时候多从河畔挖来黄河胶泥其后
在青石上摔打搓揉日晒日兼带吐唾沫
掺以水千锤百炼最后成形皆多种形
状如骡马猫狗战车大炮为世界
社会及用品不料放大人们编作玩尿泥也

共而那里有童话
有歌谣白云蓝天
宫们都在泥里
戏侧西戍四两
此时世界八艺术
家的出雏点就
是玩尿泥
庚子末冯骥记

世界上伟大的雕塑家，最早都是从玩尿泥的那一刻开始的。

我见过米开朗琪罗小时候捏过的一个小泥板凳。

二大爷把照片放下说，还没村里张家小木匠的手艺好呢。

乙未夏與諸詩人坐高鐵赴豫走太谷間古道於車上浮世袋吾轉为一詩袋也欸乃人口吐蓮花香馮傑間

爭渡爭渡嘔吐蓮花無數

诗人最大的功能，

其中一项就是能够不断口吐莲花。

卡时代

　　如今，手里没有一张相关的卡就不能出门。"卡"几乎成了一个人的影子、头皮屑、咳嗽、吐痰、哈欠、喷嚏。

　　不过我也遇到时代"之外者"，上周去开封参加老作家罗锐研讨会，酒会上，得知诗人孔令更先生一直没有卡，没有手机。我吃一惊，有点穿越，以为在东京遇到了唐代的边塞诗人。我问，那你要搭高铁、乘地铁、坐飞机及做核酸，如何出门？

　　他捻一下胸前的大胡子，说，我根本就不需要出门。

　　我下次到开封来，想找你喝酒如何联系？

　　孔先生说，不需要联系，你来到开封，一过大梁门，我就能感受到你的气息，知道你来了。

　　他当场朗诵一首诗，叫《八月十五》，让我评价。我说这是一位古典诗人在现代社会里的无可奈何。

　　他说，你只知道一半，顶多算这首诗半个知音。

　　想起1985年，孔令更作为诗人，从黄河入海口开始，徒步行走黄河，成为当代诗坛上一次和黄河有关的行为艺术。以后，出现了震惊中外的"黄河漂流队"。

　　那年代，中国青年像血脉偾张的儿马，四蹄敲打着尘土，那曾是一个没卡的年代。

如今手裡幾乎是沒有一張相間的
信用卡筆，各種卡就不能出門卡戲
乎成了一個人的影子頭髮屑咳嗽
哈久噴嚏有一天我到一位長之外
若他沒有卡沒有手機我吃了一
驚著人我說要見到唐代一個遣
暑詩人我說你一來我能感受你氣息
庚聯係他說你一來我能感受你氣息
廋辛丑春錄一小段文字馮傑記

卡手代

馬上相逢無紙筆憑君傳語報平安
閩南語把書信叫批歌謠
批一封銀二元是說僑批重
要性僑批附帶滙款家書
之功能其道盡游子牽掛
僑批靠誠信承載文化和記憶
今日出現了密碼滙款
乙未初潮滅又注冊於中國銀行手續後

字，是用來涼拌的

美女簪花谣

在中国簪花史里，
薛涛簪花，
朱淑真簪花，
宋徽宗簪花，
李清照簪花，
赵孟頫簪花，
他媳妇簪花，
唐寅簪花，
杨升庵簪花，
曹雪芹在大观园簪花，
李叔同在话剧里簪花，
他们都是簪花人。

簪花，簪花，簪花，
簪花，簪花，簪花，
簪花，簪花，簪花，
那么多的簪花人，
来了，又走了，
胭脂高达一尺，
胭脂高达三尺，
李逵说：
"你们敢簪花，
老子就敢挥斧。"
就是说，
在斧上簪花。

美文簪笔
李遠揮斧

兩者大體一樣也
二〇一五年七月 馮傑

孟順出場即為元庭贊嘆
呼為神僊人也 李如仕達
吾少年曾觀遼瞻巳碑
子字文也見此稱其字為
美女簪若明人王世貞語
文人書起自東坡王松雪
敞開大門然吾只觀不臨也
遠望東坡不遠程門
乙未六月

小暑後穿鄭袍白也 馮傑

门头上的匾额

　　每初到一城市，我会职业习惯复发，先犯"字瘾"，后犯酒瘾，喜欢先看街道门头上的招牌，我不是卖货物，是无聊地比较字。

　　郑州近年门头上的字多是当代陈天然、唐玉润两位先生所题，多店可见。我也为一家洗脚城题过字。我觉得郑州最入法眼的是沙孟海先生所题"华联大厦"招牌，百米之外，霓灯照射，钢丝交缠，虎虎生威。

　　在中州大地，匾额题得最有品位的城市是开封，丰富多彩，我在开封大街小巷里逛荡，不经意间，会看到小家门头上也题匾额，牌匾虽小气息不俗。

　　去年我在开封参加一笔会，空闲间和一位书法家在一条街道上散步，街道两边正在整修，书友说，开封今年要申报全国文明卫生城市。我看到街道两边门面房招牌都改成了清一色的形式，一样高度，一样大小，一样颜色，一样从电脑上下载的字体。理发店和胡辣汤店雷同，店面全无辨识度。

　　书法家说，俺打小就生活在开封寺门，过去开封慢，却有文化

中国书法匾额文化

就像一个人当有长髭髯

长短不一才见风貌

如今大街上都换成电

脑字

气息。

我忙添油加醋说，就是，老觉得这不该是在八朝古都的开封，像在现代化蓬勃日上的纽约。

书家以奇怪口气问，你去过美国？

我尴尬说，没有。

书家说，先别乱比，你不是在临《清明上河图》吗？看看那幅画里的各种招牌，有没有一个重样的？

人生多阴天

从"人生对比统计学"上说，人生多是阴天、雨天、雪天、雾天、雾霾天。就是说，破天多，好天少。进一步说，发愁多，得意少。再进一步说，就是钱少，事多。

这都不要紧，重要的是在阴天里、破天里你要会"度日"，时尚语是"邀寂寞而手谈"，通俗语是"自己和自己玩耍"。

说话之间，有一位送快递的青年人，竟然姓"耍"，我以为耳朵听错了，一问，就是姓耍，玩耍的耍。我觉得耍姓有点像和公安部门开玩笑。他说，村里一位本家大爷还叫"耍螃蟹"。

我说，你要写作，起笔名就叫耍人生，一准火一段。

他说，我哥叫耍建行，那年考上建行，人家面试给刷掉了。

我一查，耍姓不在百家姓之列，只在河南焦作修武县雪庄村有400余人。

我觉得好，这姓氏有人生寓意，可以注释延伸我抄写的这一段文字。人生苦短，一定要去耍你自己喜欢耍且能耍的那一段甘蔗，当红缨枪耍一下。

人生一世間如白駒過隙而風雨憂
愁輒居三分之二其間得閒者
才一分耳況之而能享用
者又百之二於百之中又多以聲
色為受用殊不知吾輩自有藥
地悅目初不在色
盈耳殊不在聲

宋人趙希鵠洞天清祿之內也
甲午初冬兩宮鄭州也沈迟馮傑又記

一畦春雨□
翠發剪還生
乙未初春試筆 馮傑並記

上海的菜

近段学会了从孔夫子旧书网上买书，每天起床前，眵目糊未擦，先要"旧"一本，像我当年上大学一个同事起床前，要抽一支烟一样。

我太太说，两者都是毛病。

收到一册《上海蔬菜品种志》，精装，1959年出版，定价4.35元。算一下时间，距今60多年，比我还大5岁。我去查看社会生活资料，说1959年大米1角2分一斤，全国一样。那么这一本书可买30多斤大米，够一人一月生活。可见，历来看书都是奢侈的事情。

潮起潮落。上海滩那些菜蔬早也不是当年口味。这本精装书布皮外面，有一张包页，早已破旧，掀开时书屑随着纷纷掉落，像是时间的头皮屑。扔掉觉得可惜，我把60年前里面出现的菜名一一写上，像是头皮屑回归头上。

種菜記

昔日劉玄德種菜 有蔓菁蘿蔔白菜
曹操說且慢看這小子以何表演下幸
吾四十多年前在北中原聽三國 丙申福傑

试笔纸笺上面的顺序

上面开始生长肥大的叶子，

伸长大地的胡子，以大面积作为墨移，

总是有大于天空的那一团乌云，

像文人案头的寂寞。

用叶作字，这不同于张旭和芭蕉，

那成为抄袭行为。

唐代的月光对我独语，

她说道："芋叶纵横，一样可以复印书谱，

以 16 开大小适中的月光为好，

作为我诗集的扉页加入。"

植物的记忆

聽荷草堂

如读一个人，

读一棵无语的树、走动的植物，

不时地在身边穿过，

常常唤醒我，

最深处残留的记忆。

液体的问候

——皮纸上的方言之一『喝汤布』

湯即羹之別名也羹之為名雅而近古
不曰羹而曰湯者慮人之古雅其名而即鄭
金其實似事為宴客而設者此不知羹之為
物興飯相俱者也有羹即應有羹無羹則
飯不能下設無羹以下飯乃圖者儉之淨尚沏金麻沏之淨米

乙未得宣紙元皮紙一張也

李漁論湯也
丙申初春宜鄭
馮傑紙上蘑湯

水里宫殿

淨皮

喝汤布

69cm×20cm

北中原故鄉問候語
乃小語言大生活也
丙申世補口語 馮傑

"喝汤冇"这一口语属于北中原传统语系里的问候。

从中可见，"吃饭""饥饿""温饱""填肚"这些元素在中原人生活里的重要位置。如今城市年轻人不再这样问候，他们大河筑坝，新语境早已拦截住上游的气息，包括那些游鱼和水草细节。

孩子们这代年轻人相聚，见面多问买房冇？炒股冇？有车冇？和"固体话题"有关。

"固体问候"和"液体问候"是截然不同的观念植入，说明填饱肚不是问题，已进入"现代化"了。

"喝汤"是"吃饭"的代名词，多用于早饭晚饭，午饭很少使用，有"干""湿"之分，话语以"液体状"出现，说明早饭、晚饭多为稀饭。后来看资料有一则细节，老人家在"三年困难时期"提出过"忙时吃干，闲时吃稀"的生活要求。

在酒桌上，我经常听酒友说豫北焦作人民一个段子，讲两个怀庆府人在生活里的机智对话，其实是一个贫穷年代捉襟见肘的故事。

俩人在家门口见面，第一位怕管饭，首先来一句"生活定语"，说"你还是喝过汤来啦"？

另一位便不好意思再否定。

第一位又继续否定"你还是不抽烟"？又避免了让烟。

到了下次，那位终于说"我是没吃过饭来的"。

第一位马上否定，"看看，看看，你又说瞎话了不是？"

两棵竹子的夜游

　　月光地里，是苏东坡先寻找张怀民的，他知道他也睡不着。这是两个有心思的人，在月光里暗通。

　　便开始了文学史上一次著名的游走。

　　走着，走着，苏东坡和张怀民走成两棵竹子。在一千多年前的月夜里游走，宋朝的月色里，一棵红竹携带着一棵绿竹。

　　他们无言漫步，只与月光表达诉说，恍惚看见了水藻，荇菜，松树，柏树，看到了无边的闲。

　　承天寺月色继续在水印，水印版画，因为一段文字。一层重叠一层，他们加高了月色。他们还在那里游走，两棵竹子在寺里月光深处迷了路，半尺深的黄州月光里，竹子能测量到什么？测量月光的高度？

　　他俩在等待另一个人的出现。

　　世界上有那一个人，也正在寺门口静听。

宋朝的两棵帅子

戊戌秋月 中原冯碟製

元丰六年十月十二日夜，解衣欲睡，月色入户，欣然起行。念无与为乐者，遂至承天寺寻张怀民。怀民亦未寝，相与步于中庭。庭下如积水空明，水中藻荇交横，盖竹柏影也。何夜无月？何处无竹柏？但少闲人如吾两人者耳。

东坡此世，欲加入吾二人上 冯碟西

苏东坡夜游承天寺

元丰六年十月十二日夜，解衣欲睡，月色入户，欣然起行。念无与为乐者，遂至承天寺，寻张怀民。怀民亦未寝，相与步于中庭。庭下如积水空明，水中藻荇交横，盖竹柏影也。何夜无月？何处无竹柏？但少闲人如吾两人者耳。

东坡文也 戊戌年中原冯骥才

今夜，

月光不重要，

晚间新闻不重要，

天气预报不重要，

我俩戴没戴帽子，

感冒不重要。

今夜，

美髯有否不重要，

打不打哈欠不重要。

今夜，

两棵竹子最重要，

它的影子比他们的影子重要。

饮墨当如酒

吃的字·闲的字

我是先吃了伊府面，然后才知道去吃伊秉绶的字。

我奇怪，这一位汀州的厨子还会写字？

就胡想起两个句子：科学是忙出来的，赶出来的；艺术是闲出来的，甚至是吃出来的。

问
安

長相思毋相忘高萬年漢磚銘吉語也

青河川芊綿思遠道遠道不可思宿昔夢見之夢見在我旁忽覺在他鄉他鄉各異縣輾轉不相見枯桑知天風海水知天寒入門各自媚誰肯相為言客從遠方來遺我雙鯉魚呼兒烹鯉魚中有尺素書長跪讀素書書中竟何如上言加餐飯下言長相憶吐上漢樂府也西春守郵湯傑

在砖上，在石上，在镜子上，在马车上，在心上。

你镌刻那么多的吉语，你想付诸天空、大地、河流和时间吗？

怀念一位书法家

他在冬天写字，
在寒风里，
一边写一边不停擦拭鼻涕。

鼻涕墨里凝固，
墨也拒绝鼻涕。

我在拍卖行拥有秘诀，
鉴别书法的线条质量，
是看里面有否鼻涕。

朝披夢澤雲篙釣清范，尋
綠得雙鯉內有三元章篆字
茗丹地逸勢如飛翔還家同
天老奧義不可量金刀割素青
雲文爛燦嘘服十三環奮見仙
人房莫誇紫鱗海氣侵肌
涼龍子善夔化作梅花粧贈
我棄珠庵明月光勸我穿緯
縷繁作誑同璠揮手以攜書談笑用遺香
書白詩上清寶殿之一首也 歲次戊戌初春 馮傑

人生熠上華光滅巧娇
盡春風繞樹頭日與化工
進只知雨霏貢不問零
蔗近我昔飛骨時慘
見當塗墳青松露彩霞
縹渺山下村晚死的月魂亏
復玻璨魂念此一股瀟長嘯登
寮齋辟著實皇在罡斗燭写捫書白詩一首 馮傑

电话那端的周梦蝶

录周梦蝶先生诗二首 己亥冯杰

那寒獨而高的北極星
因為怕冷想長趯一雙翅膀
飛一有燈光的窗户裡去

聰明的你能否算計出
它從樹梢到地面的距離
當它配孤的甜蜜自霜夜裡醒
當一顆苹果带笑滑落無風

錄周夢蝶先生詩 中原冯杰

而這裡寒冷如酒,封藏著詩
和美甚至虛空也懂手談
邀来满天忘言的繁星

畫話·重字 下

76

我最早获得的台湾文学奖是蓝星诗社举办的"屈原诗奖"，时间是 1992 年。"屈原诗奖"善始了却没有善终，首届即终届。我是优秀奖，得奖金 600 美元。第一名是匡国泰的《一天》，那诗写得更好。当年端午节颁奖，给我颁奖者是周梦蝶先生，因海峡阻碍，三位大陆获奖者都没到场，蓝星诗社找一位台湾青年诗人代我领奖，后来，杨平来河南，从台湾捎来奖座和一张照片，照片上周梦蝶穿一袭蓝袍颁发奖座，让我觉得屈原就是那个瘦样子。

　　后来周梦蝶先生给我写字，内容抄的是《大字阴符经》，竟是装裱好后寄来，掉字——用红笔打勾补上，我感慨不已。

　　2009 年晚秋，我到了台弯，离开台北的头天晚上，陈文发问我想见谁，他可以帮助联系一下。我说，痖弦在加拿大不在台北，最想见的就是诗人周梦蝶。陈文发说，周公不在台北，他自己没房子，他住在新店市，别人热心提供的。我说，那就和先生通一下电话。

　　台北中正广场的暮晚，夕阳西下，在一个公用电话台前，陈文发投下一枚硬币，帮我接通周梦蝶的电话。

　　电话那头，周公说一口南阳话，一股丹江水气息涌过来，确切说，那是地道的淅川话。我说家乡的诗人都很念叨你，周公最后说"你回去给我写信啊"。

　　陈文发在一旁静静看着我。我问我们讲河南话你听得懂吗？文发说听得懂。

　　周梦蝶先生 1921 年生人，在台湾诗坛留下一个传奇，后来我看到陈传兴拍有一部纪录片《化城再来人》，终于看到了立体的周梦蝶，他在吃面、洗澡、穿鞋。三个小时的镜头没有一句台词，怎能没有台词？就是没有台词。

　　那次我从台北回到河南，下了一场暴雪。我给周公写一个四尺整张红宣"寿"字，落款"八千里路云和月，九十年写人写诗，周梦蝶乡长大雅"。照地址，寄到那天黄昏电话尽头的新店市。我好像还在台北街头电话亭前站着。

荷花栽字

2019 年秋天，《散文选刊》葛一敏女士邀请我当评委，参加"第二届孙犁文学奖"活动，最后颁奖在孙犁故乡河北安平县举行，其间参观孙犁故居是必须的一项。

　　一座蓝砖灰瓦垒就的北方四合院，大院套小院。院内一棵枣树上的青枣未红，几位作家一时顾不上孙犁先生了，忙着摘绿枣子吃。

　　我问当地人，知道孙犁故居并不是建在原址，实际是新盖的房子，只是为了纪念，真实的孙犁放居早已荡然无存。孙犁 21 岁离开家乡，出走参加革命后，再没有回到故乡。我当年还是一位文学青年，一直觉得"荷花淀"那里就是孙犁的故里。可见"语言就是故乡"。

　　在故居里，我就记着孙犁当年在保定育德中学的校训"不敷衍，不作弊"。细细一想，这才是中国最好的校训，他不像"厚德载物"之类，没法执行，你指责不具体，又显得没深度。保定育德中学这"二不"校训没有大话、空话，实在、耐品、简单、丰富。孙犁自己一生是照这要求来做的吗？他晚年后悔吗？

　　我坐在门口看路过的行人和驴子。

　　在孙犁故里门口，匾额"孫犁故居"为莫言所题，给孙犁故居题字是需要功夫和勇气的，不然压不住文学阵脚。

　　忽然看到两边高挂两个大红灯笼，上面印有"孙犁故里"四个字，挂灯笼者是一直想往文化上靠，专门使用繁体字，不料电脑不听话，出现繁简不分。挂灯笼者也不分。

　　孙犁若地下有知，是否失笑？想到先生对文体曾是那么挑剔和讲究的一个人，家乡人偏偏要在他转身后，和他幽上一默。

饮墨当如酒

黄州的眉毛

苏轼被贬黄州，这真是中国文化的大幸。苏轼做出贡献有两点：一、《寒食帖》；二、猪头肉。

今夜，我却听到、看到、抚到纸上镌刻的叹息和风雨。还有人生无尽的苍凉。

軾啓前日少致區區香燭

誰謂辱書且審

台候康勝感慰兼極

歸愚丘園日歲共有此意

公獨先獲其漸豈勝念羨

但恐世緣未深未知果脫

否耳無緣

一見少道宿昔為恨人還布

謝不宣　軾頓首再拜

于厚宮使正議兄執事

十二月廿七日

仿東坡帖也唯其毛公平辛丑夏神韻　庚子溫蟟

乐府《江南》

晚明的墨鱼回一下身，
穿越汉朝的莲，
惊动乐府两枝句子、三枝句子、四枝句子，
洄游溯源。

花朵在响，
你手掌的正反两面响，
你在荷叶四壁的四面响。

鱼说：
东南西北都有了，
你是红中，
你应该向上。

江南可採蓮蓮葉何
田田魚戲蓮葉東魚戲
蓮葉西魚戲蓮葉南
魚戲蓮葉北魚戲蓮葉間

漢樂府江南

乙亥初錄於河南文學院馮傑

两位美人都是黑的

—— 汉拓和隋拓

古代称女人为"美人"，大概相当于今天文化系统称男同志为"大师"一样，都属于日常礼貌用语。我们乡下，出门赶集或者办事，见面都互喊"师傅""老师儿"。

但是你错了，"美人"是一种职务，西汉后宫所设。"故美人郑耽"五字，最早有罗振玉款识曰"此为最古且精"。一个和甲骨文打一辈子交道者，是在说远古的美人啊！

《董美人墓志》里的董美人，相当于隋朝的"贵妃"，墓志文结字严谨，清朗爽劲。如果谁想当一位女书法家，建议伊先去拥护董美人，伊不要先投靠颜真卿。

那年在京城旧书店，陪一位现代美人选毛笔，我说，你想练字当书法家，就埋头苦练《董美人墓志》一帖，三年之后，一准会是中国书协会员。

譬如女书家游寿、学者张允和都靠《董美人墓志》垫底。只是我临写得不美，像李逵拈花，远远没有我后面加上那一则"女人观和食单"有扎根人民的生活气息。

董美人之前或之后，肯定还有其他许许多多美人，只是她们没有沾上书法的光，美人多被淹没了，诸如《张美人墓志铭》《王美人墓志铭》《唐美人墓志铭》《徐美人墓志铭》等。美人美人，美人都是黑的，内行者才用朱砂。

且喝且诗且字

——日课随感

双方喝了两顿酒，便有了两首诗。先有郁达夫那首诗，引出鲁迅的诗，或先有鲁迅那首诗，再引出郁达夫的诗。案例为"引诗案"。句子皆名传千古，这就是喝酒的好处之一。有人也喝酒，只是被警察以酒驾扣留，这是喝酒的坏处之一。

中国文坛，先不论文章成色高低，只说个人性格，我最钦佩的是鲁迅，八面威风。有人骂鲁迅偏执，你不妨也偏执一下试试。

我是觉得放到一块有趣，才去抄两位先生的诗。

众所周知，鲁迅对创造社颇为恶感，笔下多嘲讽揶揄：郭沫若流氓才子、成仿吾纸糊板斧、张资平三角四角、杨邨人贩夫走卒、叶灵风附庸风雅、钱杏邨阿Q胞弟。——都调侃遍了，止！就留下一个郁达夫不骂。

鲁迅风骨之"硬"可媲美郁达夫笔墨之"真"，两人能把酒喝到一块儿。

我排排座次，能和鲁迅把酒喝到一块儿、菜叨到一盘的人不多。郁达夫算一个。

醉眼朦胧上酒楼，彷徨呐喊两悠悠。群氓竭尽蚍蜉力，不废江河万古流。

古流

郁达夫赠鲁迅诗一首

己亥春于醒狮草堂 冯杰

运交华盖欲何求，未敢翻身已碰头。破帽遮颜过闹市，漏船载酒泛中流。横眉冷对千夫指，俯首甘为孺子牛。躲进小楼成一统，管他冬夏与春秋

鲁迅诗也 己亥初春 冯杰

醉眼朦胧上酒楼，彷徨呐喊两悠悠。群氓竭尽蚍蜉力，不废江河万古流。

如庄稼汉赤脚登场

——看《赵仪碑》

尽管同样属于汉隶，和《张迁碑》相比，《赵仪碑》出土时间有点晚，2000 年才在四川芦山出头露面。

"汉故属国都尉楗为属国赵君讳仪字台公，在官清亮，吏民谟念，为立碑颂，遭谢酉张除反，爰傅碑在泥涂，建安十三年十一月廿日，癸酉，试守汉嘉长蜀郡临邛张河字起南，将主簿文坚，主记史邯伍，功曹□□，掾史许和、杨便，中部□度邑郭掾、卢馀、王贵等，以家钱雇饭石工刘盛复立，以示后贤。"

赵仪是谁？只是属国一名都尉，赵仪为当地百姓做过不少好事，清正廉洁，深得民心。赵仪去世后，芦山官吏百姓感念，立碑纪念。后碑遭到叛乱者破坏，再后时任芦山长官张河相约同僚，共同捐资，聘请石工，重新镌刻了《赵仪碑》，目的是为给后人树立做官榜样。

书丹、刻工，都是民间写手，相当于今天的非中国书协会员。

书法上看，《赵仪碑》具有一种平正无奇、波澜不惊的风格，横无行，竖有列，字体大小错落，长短不一，长者任其长，扁的任其扁，不时出现缺笔、简写，有率真品性，有自由不拘的感觉。

看《赵仪碑》，一时觉得"清亮"，其人"在官清亮"，其字也要"写得清亮"，是此碑给我的另外一个启发。

譬如焦裕禄在北中原以东的沙里临死前埋头栽泡桐。

漢故屬國都尉楗為屬

公
頌遭謝西張除反

漢嘉長蜀郡臨邛

掾史許和楊使中部

盛優立㠯示後賢

東漢建安十三年趙儀碑殘石 臨於戊戌 馮傑
風格方峻樸茂點畫流美典雅方藝隨意自然也

其字真樸
杜如鄉野
賓漢登臺
馮傑并記

关于『四君子汤』和四的组合

　　前天喝了几剂"四君子汤"，主角为人参、白术、茯苓、甘草，有补气健脾功效。主治脾胃气虚，面色萎黄，语声低微，气短乏力，食少便溏，舌淡苔白，把脉虚数。我一一对照后，觉得自己大多照应到，是对症下药。

　　后来又想，"四君子汤"属四平八稳中和之汤。

　　后来又见过"四君子丸"，大概是"四君子汤"化装后，固体化了，换另一种面孔出现在社会，可以携带行走。

再由草木延伸到人。

想到世上还有其他"四组织",譬如另一个"四公子",成员为战国年代孟尝君、平原君、信陵君、春申君"四君"。当时诸侯国贵族为对付秦国,挽救本国,竭力网罗人才,礼贤下士,广招宾客,养士风盛行,学员多为学士、方士、策士、术士及打秋风的食客。每一位"君"门下,养食客数千,包括亡国遗老遗少、避难者、逃亡者、有罪者,乃至鸡鸣狗盗之徒,无论贵贱,皆招致。当时群众关系是"得民心者得天下,得士者得民心"。四公子这种玩法对后世政坛影响深远。

到了民国,又出现四公子,其中有俩是在京的河南人,说话喜欢说"中"。袁克文琴棋书画、潇洒风流,无所不能。张学良众所周知或不知,我不再延伸,老张风流一生,活得贼高,竟到101岁。溥侗是溥仪的族兄,中国戏曲史上奇才。我主要说一下张伯驹,天资超逸,书法造诣颇深,风格独特,不知是否把毛笔拧到一块儿,他写的字号称如春蚕吐丝,被人称为"鸟羽体"。我看过他一次展览,觉得这终究是"鸟"字,不入正法,其境界高是捐献国宝。因收藏有展子虔《游春图》、杜牧《张好好帖》,把名字连在一块,号"游春主人""好好先生"。那可是命根子,像把补丁补到自己肉上。

这里有个相同标准,四公子不论古今,须先有钱垫底,然后再当公子。

多种"四"的组织结构里,我还是喜欢"四君子汤",喝过漱嘴,风平浪静。我决定这剂喝完,再开一疗程。照我表妹的口头禅说,闲着也是闲着。

纸上吉语

1

古人把想说的话锻打在石头上，铸造在器皿上，雕刻在金属上，写在纸上。

今人把想说的话发在手机上，讲在电话里，写在微信上，不写在纸上。

2

不要作详细对比，情感都一样，都是拓印在心上。

我不认为远古结绳记事的情感，就比现代 50 集连续剧的情感失色。

3

古今不同的人，表达的都是一样的话。

4

石头和手机一样。

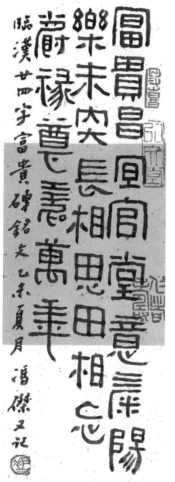

二十四诗品

司空图说：

"'二十四诗品'一定要对应着'二十四节气'来读。

以便以'品'聚'气'。"

以便夜观诗象，看你的美人痣。

裁云做笺

超出诗圣的梦想

从河南到四川，

如今早已有人工降雨了。

还有塑料花开。

还有其他的人工化。

江碧鸟逾白山青花

欲燃今春看又是行

日是归年 杜工部诗史

但见江花开不见江水蓝

乙亥初春於聽荷草堂冯傑

那么多的青色，

在你易燃的笔下。

点燃了满天的白鸟。

湖的名字

楼外楼头雨如酥淡糚
西子比西湖江山也爱文
人捧堤柳而令尚姓
苏郁达夫乙亥夏日楼外楼生雨
乙亥春于河南省文学院 冯杰

因为西湖雨如酥，

所以西湖也就随着你姓苏了。

把酒尊前欲問君世間何許
乞留春縱使青春留得住無情
花對有情人佳是好崔須管
紅顏能得幾時新暗想浮生
何時好唯有清歌一曲倒金尊
欧陽修詞也 乙亥春 中原 馮傑

你在我故乡当过两次通判。

余生也晚，怎么没在街头碰到你。

常羨人間琢玉郎天應乞與

點酥娘盡道清歌傳皓齒風起

雪飛炎海變清涼萬里

來顏愈少微笑時時犹帶嶺梅

香試問岭南應不好却道此心

安處是吾鄉 東坡詞 馮傑

今日不同古时。

把心付与你了，只要有户口簿，随便安放。

蘇州司業詩名老樂
府皆言妙入神看似
尋常寂奇崛成如容
易却艱辛

王安石題張司業詩一首
己亥初春於聽荷草堂泚纸
馮傑

过了六十你也休想领到退休金。

只好站在青铜浮雕里。

这永恒的青铜浮雕。

湿人衣

荆溪白石出天寒红
叶稀山路元无雨空
翠湿人衣　王维山中诗一首也
一路但见多色入纸且无声矣
己亥初春於听荷草堂冯杰

那一年在荆溪，

不是满天露水，是另一种液体，打湿了我的衣襟。

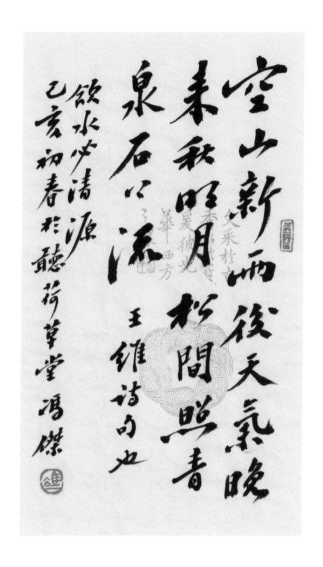

空山新雨后天气晚
来秋明月松间照清
泉石上流

王维诗句也

颂水上清源
己亥初春於聽荷草堂冯傑

松树，是流动的，

石头，是流动的，

只有水，是静止的。

苏曼殊说

春雨楼头尺八箫　何时
归看浙江潮　芒鞋破钵
无人识　踏过樱花第
几桥　苏曼殊句　中原冯杰

传说，苏曼殊常穿着袈裟去青楼喝花酒。偶尔换一身得体的西装去。

陈独秀疑惑。苏答："穿袈裟吃花酒不方便。"

人事有代谢往来成古今
江山留胜迹我辈复登临
水落鱼梁浅天寒梦泽深
羊公碑字在读罢泪沾襟

孟浩然与诸子登岘山一诗也
乙亥初春于听荷草堂 中原冯杰

看"三国"掉不掉眼泪，
此时都无关了。

饮酒的伴奏

百歲無多時壯健一春能
幾日晴明相逢且莫推
聲聲聽唱陽關第四聲

樂天對酒詩也
且對勸君更盡一杯酒妙飲也
己亥初春於聽荷草堂中原馮傑

不管三声四声，

也不管三升四升。

统统都要一一付盅而饮。

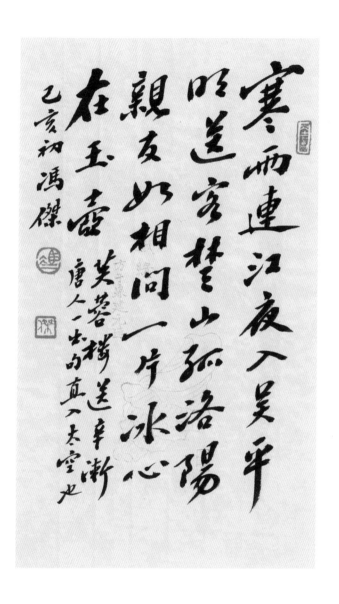

寒雨連江夜入吳 平
明送客楚山孤 洛陽
親友如相問 一片冰心
在玉壺

芙蓉楼送辛渐
唐人一出句直入天空也

己亥初 馮傑

关键的问题是：

此刻，要有一把好壶。

月光盘子

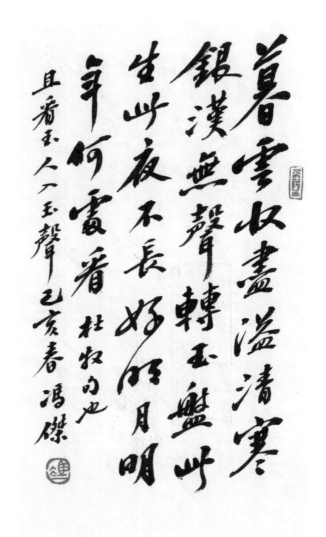

暮云收尽溢清寒，银汉无声转玉盘，此生此夜不长好，明月明年何处看。杜牧句也 己亥春 冯杰

那方盘子盛着辽阔，

和空旷，

和无尽的透明，

和透明的复数。

山花对海树

危险的白话对子

纵然明天吃屎

不碍今日浇花

横批：过好当下

听荷草堂注释： 以乐观的心态过好每一天，有碍，力争放下，再不好也要过下去。在这个社会上，有时，活着要比死去更勇敢。

佛说：关注当下，然后，与时俱进。

我二大爷反问：哪个佛这样说过？

过低调日子

说日天大话

听荷草堂注释： 低调一旦说出，就不再是低调了。先锋一再热闹，就不叫先锋。如那位姓冯的画家教导我说：低调，再低调，做人一定要低调。

一、正襟危坐容易

装神弄鬼最难

二、今天五脊六兽

他日装神弄鬼

听荷草堂注释： 属于两个鬼系列。第一联是大奸若忠，如今一些人都没本事或耐心来玩大奸若忠了，主要是下不了大奸的功夫，都在急功近利。第二联是说修行，要的是渐悟的功夫。没有五脊六兽，何来装神弄鬼？

散對也不可章法兩規矩

今天五脊六獸
他日裝神弄鬼

人生大凡一開便要出詩人和妖怪
即使在監獄裡也得找點事手
譬如學習改造譬如越獄之舉
故我才書畫當慶日 丁酉夏 馮傑

山花对海树

111

出书出轨，如出一辙。

木讷木心，入木三分。

听荷草堂注释： 太阳底下无新鲜事，但有新鲜鱼，活来活去，都是抄袭先人嚼过的馍馍或烙饼。故，独守心田，自创新境，实属难得。作家也不好当。

谋世十有九输
从文百无一用

听荷草堂注释： 这对子简直就是我的写照。工作，谋生，写字，上当，误解，批评，受惊。吾一辈子大概如此。

做人十三不靠
写字流离失所
横批：字如其人

听荷草堂注释： 当今书坛所谓大书法家，著名书法家，官员书法家，知名作家，著名诗人，等等，此类人物不少。

内急外急急百姓所急
拉肚养肚肚天下大肚
横批：内急拉肚

听荷草堂注释： 前一句是"为人"，后一句是"为己"；两句加到一块就是"为世"。境界皆高如圣贤，一如范仲淹，一如欧仁·鲍狄埃。

内急外急急百姓呀急
撑肚养肚肚居天下 大肚
做官做人新铭记也一两年
丁西初春於听荷草堂 胡涛也 浔傑

灵枢经筋语手少阴之筋其病内急心永伏梁下为肘网
後人引为大十便急 迫也旦福人有二急急性急內急
涛傑又揾学问人赞一西

看工资单五雷灌顶

找女朋友万箭穿心

听荷草堂注释：压力太大，发工资太少，看见贵物大多心慌，造成底气不足症状。

胸中怀有金钱利益

下笔想到利益得失

听荷草堂注释：没有红包的话我不讲，没有红包的事我不干，没有红包的彩我不剪。这不止是指文化工作者。

酒宜畅饮须防醉

钱不可多怕着迷

横批：我就喜欢

听荷草堂注释：我前一句是写给茅台酒厂的，牛吹大，他们只管吹嘘酒好，再饮也喝不坏肝脏。后一句是写给我的，百草丛生，我就喜欢钱。但赵公元帅偏偏不垂青我，年过半百，还天天为钱发愁，曾记起杜甫气得说反话，"诗穷而后工"，写你的诗去吧。

酒宜畅饮须防醉

京可多帕着迷

陶博吾先生有
花不多栽怕着迷
而中霜降於中原

冯傑

山花对海树

文采和肝胆

一笺试墨纸效果好，可达到墨色分明。我绞尽脑汁，集了俩诗人的句子："文字出肝胆，拈来自有神"。

开始以为意思集合一下很是地道，再想，觉得落差很大，甚至有一点风马牛不相及。文采和肝胆并不成正比。

大英雄不一定会写妙诗佳文，说大话者不一定就有一副狗胆。武松杀人解了恨，只在墙壁上题写"杀人者，武松也"。鲁智深一般杀过人后啥也不写，他知道自己那点粗墨。李逵大胆之后，干脆说，你写个鸟！写个鸟啊！只有宋江胆不大却敢乱写，喝酒后就喜欢抒情言志。在浔阳楼上刚刚题了一首反诗，马上被地方部门快速拿下，泼了一头狗血。

煌煌历史上，像岳飞、辛弃疾、文天祥这类文胆皆有者，其实很少，屈指可数，而那些无文名的英雄更多。

文字出肝膽
拈来自有神

前句梅堯臣語
後句徐文長也
宋明人相聚手另成佳句
此肝膽好出有神難为
可見文采為少
與膽無閒
叫驚不成文采
文采也不是论个賣的
乙未初七穿於鄭州
有感漫字也

一簫一劍平生意
龔自珍句也

又書在木色也
乙未年初八再试低
於鄭州河南省文
学院半夜時肖傑之

满堂花醉三千零一客

唐乾宁初年，贯休云游天下。时钱镠升任镇海、镇东等军节度使，开庆功会。贯休自灵隐寺持诗往贺。秀才人情纸半张，要的是一个心意，一个立场。其贺诗曰：

贵逼人来不自由，龙骧凤翥势难收。

满堂花醉三千客，一剑霜寒十四州。

鼓角揭天嘉气冷，风涛动地海山秋。

东南永作金天柱，谁羡当时万户侯。

全诗颔联最见精神。钱镠读到贯休贺诗，打鸡血后仍感意犹未尽。他认为是虚构的，他想要作家创作一些非虚构的，要写就写纪实诗。便传令贯休，要他将"十四州"改为"四十州"，改后才许相见。

贯休对钱镠傲慢待客的态度极其反感，甩了一下鼻涕，说："州难添，诗亦难改。"自己觉得本来就是一只孤云野鹤，顺手献一诗也无非是凑热闹，哪知钱镠当真了。

贯休想，何天不可飞？说罢便拂袖而去。

欧阳炯后来还写过贯休一首纪实诗，其中有一句说他"雪色眉毛一寸长"，贯休懂得艺术创作规律，就没让眉毛加长。

许多年之后回忆往事，贯休还觉得那一年自己见钱王的行为唐突，是一枝热花贴着了凉屁股。

滿堂花

滿堂花醉三千客

一劍霜寒十四州

詩人為文不多加一州也 馮傑

欲書滿堂花醉三千客 一劍霜寒十四州 土壯力也 但去筆 矣醉非只留此花開也 戊戌春日 馮傑記

截紙 妙妙也 馮傑又補

苦瓜和八大

这是俩人，这不是菜蔬和工具。

一个"苦瓜"画家可以经常吃，一座"山"攀艺者则不好登。

苦瓜在桌上，在纸上，在四壁；山则在云雾间，在高处，在空间。

苦瓜的技巧可以学得到，譬如张大千可以以假乱真，"八大"的心境不好模仿，再用劲，你临摹不出"心"。

旧石新声

从汉风楼到随缘堂

王海先生是1986年中原首届"墨海弄潮"书法行动中的一员健将，可惜英年早逝。

2002年夏天，汉风楼就要拆迁，我和朋友们在小院的最后时光，策划拍摄他最后一次"题壁"专题。那一刻，他像一位枯瘦的高僧。

二十多年过去了，我还记得牧野郊外，那座消失的蓝墙小院里，墙上的凌霄花朱砂印泥一样盛开。红花让人看不见蓝墙。

鲤鱼和龙

鲤鱼和龙都有成仙的可能。

但是鲫鱼不能，鲇鱼不能，鲢鱼不能，青鱼不能，草鱼不能，带鱼不能，大、小黄花鱼不能，鲸鱼即使庞大也不能，最后涉及你我更不能。

因此，我们需要人间世俗烟火。

汉刘向《列仙传》："琴高，赵人也。能鼓琴。为宋康王舍人。行涓、彭之术，浮游冀州、涿郡间二百余年。后辞入涿水中，取龙子。与诸弟子期之，曰："明日皆洁斋，候于水旁、设祠屋。"果乘赤鲤鱼出，来坐祠中。且有后人观之。留一月，乃复入水去。

看看，成仙就这么容易。

南朝梁任昉《述异记》记载子英乘赤鲤升天为神仙的传说。以乘鲤比喻登仙。李商隐知道后很是羡慕，写诗"水仙欲上鲤鱼去，一夜芙蓉红泪多"；李贺羡慕，写诗"走天呵白鹿，游水鞭锦鳞"；温庭筠羡慕，写诗"水客夜骑红鲤鱼，赤鸾双鹤蓬瀛书"；等等。

汉人把梦想镌刻在石头上，更明显直接，向世人展示内心的理想。到后来才显得委婉含蓄一点。

漢揚龍魚圖

龍門
點頷
意好
好

初
說延
天見
而苦
行
未步
龍
尾鯖
膠魚

刘累养龙和捞面

小时候听到传说。

留香寨东北有一个村叫妹村。我姥爷们都称呼"庙村"。4000多年前是一个国家"豕韦"。"豕"是猪意，"韦"是皮意，两字还指猪。

舜帝在位时，董父在豕韦为舜帝养龙，又称豢龙。董父豢龙有功，被封为"豢龙氏"。刘累从豢龙氏部落培训班学到养龙技术，当时属于高科技，去侍奉孔甲。孔甲赐给他姓叫御龙氏，封地豕韦氏。孔甲好色，喜欢探究鬼怪神明，有人献两条龙，孔甲要养两条龙。别人养不好都砍头了，他让刘累负责养龙。不料一条龙也给养死了，刘累暗中把它做成了肉酱并献给孔甲。孔甲尝口，好吃，再来，没有了。孔甲派人向刘累要肉酱，刘累因为惧怕跑了。

　　这不是我胡呲，这是司马迁胡呲。故事载《史记·夏本纪》："帝孔甲立，好方鬼神，事淫乱。夏后氏德衰，诸侯畔之。天降龙二，有雌雄，孔甲不能食，未得豢龙氏。陶唐既衰，其后有刘累，学扰龙于豢龙氏，以事孔甲。孔甲赐之姓曰御龙氏，受豕韦之后。龙一雌死，以食夏后。夏后使求，惧而迁去"

　　我推断那龙肉其实是猪肉。

　　小时候我牵着我姥姥衣襟，到妹村走过亲戚，吃过亲戚家的鸡蛋捞面，肉卤捞面。现在回想就近似龙肉。

　　后来我到过鲁山采风，诗友说，刘累在我们这里养龙，鲁山是刘姓发源地。

　　这都不重要，关键是我童年吃过肉卤捞面，近似龙肉。

十年磨三剑

这一年，我出版了三本书，虽说是同一年出来，其实里面作品多是往年所写，有一年前的，有三年前的，有十年前的。就像多年前栽树，今年一块伐树。

研讨会由新闻记者马波罗主持，他头一天专门理了理发，定型是"金式发型"，显得青春勃发。聊天时他说理发花八十元。我吃一惊，有这么贵的头？马波罗说，现在护理一次头一千块都属正常。你不理发吗？

这么多年，为了方便省钱，我一直让孩子或太太修理头，属于自家手艺，一次能撑一月，不知市场上理发行情。

开讲时，为了表扬我勤奋，他在主持词里，两次赞扬我是"十年磨三剑"。

轮到下面互动，有读者说，你是想表扬你冯叔勤奋，十年磨一剑才是精品，磨三把剑肯定都是废铜烂铁。我喜欢当面讽刺。

读者倒是提醒我。我知道这都是贾岛一千多年前惹的文字纠纷，现实意义不大。

研讨会很成功。喝酒时马波罗给我道歉，说这一词实在不恰当。我说，这年代，除了几个像我这样的酸文人，谁还能注意这种小事。

马波罗说，怨自己提前没考虑，属于脱口而出的。

我说你再啰唆，我把这次的理发费给你付了。他立马不吭了。

墨猪的幽默

书法我学习过刘墉。

专家说刘墉从"浓墨"到"墨猪"。

清代中后期，"二王"帖学一路书法已经渐趋靡弱，刘墉想有所担当，把字写厚作为一种突破。刘墉善用浓墨，浓而不弱，让人感觉笔圆墨润，那字躺在纸上有一种安静感觉，字体憨厚，忽然，就有一种天然幽默感，非墨猪不可以形容也。

刘墉笔下有墨而无猪。

因为我至今还没有听到刘墉书法里传出哼哼之声。

仲穆用龙眠法写药王像坐藤竹林手执壶
卢芭蕉林中喷墨为之冰坚也故不灰之
匈草俯眄之喻大地此叶等
豪发甲子冬日久安室雪窗录　刘墉

石庵墨拓出自于唐诸贤　当为仲穆用眠法
写药王像坐藤竹林手执壶卢石芭蕉林中
喷墨之作　细草俯眄之喻大地等
药学也吾观石庵此作尊骨秀逸沉著襟袖
如大地二字中见风采
乙未秋�30号草堂主人藏久笔家主人　法善石何注耳
冯杰记

可以通幽
麦等木
深而论业
乙未坡翁
有此断也
冯杰之福

人语石庵室如墨猪也
叶猪细雷见妙
针书见此叶绵禅藏
乙未初冬人语也
冯杰

玩魔术的故事

神異經戲解

1. 定义

魔术是以不断变化让人捉摸不透并带给观众惊奇体验的一种表演艺术，是制造奇妙的艺术。魔术是依据科学原理，运用特制道具，巧妙综合视觉传达、心理学、化学、数学、物理学、表演学等不同科学领域的高智慧表演艺术。抓住人们好奇、求知的心理特点，制造出种种让人不可思议、变幻莫测的现象，从而达到以假乱真的艺术效果。

2. 历史

中国很早就有魔术。据记载，周代成王时，就有人能吞云喷火，变龙虎狮象之形。汉代武帝时，表演百戏，有人表演吞刀、吐火等魔术。方士少翁在牛肚中藏锦囊，栾大利用磁石让棋子自相撞击，都是魔术。三国时候的左慈戏弄曹操，在宴会上要来铜盆、渔竿垂钓，从铜盆中钓出两条大鲈鱼。曹操想杀他，左慈忽然隐身不见了。

曹操说，看这货，真妖。

3. 表演

在我故乡的舞台上，平时李书记除了和我打牌，业余还爱好魔术，跟随北中原魔术师胡连来大师学习。我 45 岁那年跟他学，他说年纪太大了。李书记是从 30 岁那年开始跟他学，最后他能大变活人，能变幻出不同职业者，表演得惟妙惟肖。

必须黄昏，必须有灯光。灯光里，表演开始，转身，遮掩，果然，舞台上依次出来的都是有身份的人。

4. 戒条

胡连来师傅说过，魔术也有职业戒条。

一、是尊重同道。二、要认真练习。三、未练习熟练前不作表演。四、不无代价教授魔术。五、不公开魔术的秘密。六、不在表演前说出魔术效果。七、不在同一观众前表演同一套魔术。八、要以正途发展魔术。

张旭行为

唐代张旭，擅长草书，喜欢畅饮，世称"张颠"，与怀素同好，并称"颠张醉素"，与贺知章等人并称"饮中八仙"，其草书与李白的诗、裴旻的剑舞并称"三绝"。

张旭书法风格最突出特点就是"狂逸"。

张旭受道家影响，羡慕魏晋之风，追求放浪不羁的精神状态，生性嗜酒特点使得张旭生活状态上与书圣王羲之们有不谋而合的精神取向，唐代李颀《赠张旭》记述——"露顶据胡床，长叫三五声。兴来洒素壁，挥笔如流星"，张旭生活状态与王羲之坦腹东床服食五石散的状态十分相似。

世上人称他为"张颠"。但张旭很会配合，酒醒后，他看见自己用头写的字，认为它神异而不可重新得到。

今人有行为艺术，作家玩没人看，尤其书法界的朋友多，譬如射书，摇书，等等，但这都是张旭玩过的。

那一天，诗人送我，见到这个拓片里，石头上面平坦，上面没有酒精蒸发，没有芭蕉摇曳，一时，觉得石头谨慎，有点不像张旭了。

但是，石头上不能不谨慎。

張旭

唐書嚴
書嚴唐墓
誌二仁拓

戊戌春
題於河南
省文學院
馮傑

張旭字伯高，蘇季明、吳人也。全蘇州人。其生活在唐玄宗開元天寶間，嚴仁墓誌書於天寶元年，其時張旭在洛陽。顧真卿曾從張旭求筆意有年。官習學筆之說。張旭世稱草聖，杜詩有「張旭三杯草聖傳，脫帽露頂王公前，揮毫落紙如雲煙」之句。此志為阪本氏藏，世所罕見。戊戌五月於記。馮傑。

戊戌三月中國詩歌學會萬里行活動在偃師，偃師詩人筆進金先生送我此拓，彌足珍貴。一九九二年元月出土於偃師磚廠，建誌之地書石質，匹方刻並璀瑩書大唐故嚴府君墓志銘之地，出在代代神舍，嚴林郷。書家張旭書周也。馮傑又記。

插翅虎

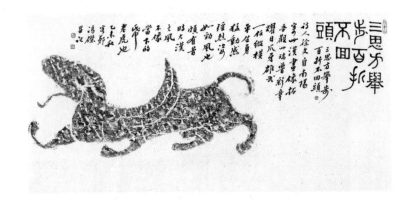

《水浒传》里有"插翅虎"雷横，汉画像里早就有老虎插上翅膀。
更早《山海经》中，有一种凶兽叫"穷奇"也带翅。

穷奇外形酷似老虎，身体跟黄牛差不多大小，却长着一双宽大
有力的翅膀。穷奇多变，如两个人发生矛盾，穷奇会挑选出其中正义、
占理的一方撕成碎片吞进肚里，不占理的一方则会被赦免。这是穷奇
的"三观"。

食材，诗才，别才

对草的另一种阐释

　　《诗经》是不是孔子编的早已无关紧要，但那位编者肯定是一位充满着乡土情怀的人，他即使一生不去写一首诗也是一位诗人，因为在他的骨子里，始终贯穿有乡土感。

　　那里面充满着草的气息。

　　每一页都长满了青草，有荠、蕨、蘩、蘋、薇、匏、甘棠、卷耳。车前子草一夜之间都能长到书的背脊上，而仍然向你蔓延。

　　漂浮在第一页上的是荇菜。

　　蔬菜与爱情有联系，这大概是最早的记载，只不过后来走调了，才使得蔬菜市场与家庭有了密切关系，营造爱情得先吃菜。荇菜大概就是河上漂的一种水葫芦之类，因为有了水葫芦突然冒出来啦，后面很自然地该是"寤寐求之"一句紧跟着出场了。

朴酿海参　精選大连獐子岛刺
参为主料　特惹體肥肉酿入
肉馅　使其造型美觀用傳統豫
菜燕朴技法製成其特點鮮嫩
滑爽糯軟清鮮質地素軟鮮
嫩可口　故为三合馆名菜之一也

時在辛丑金秋
写于鄭州録三合菜草也

冯傑

《诗经》现代版其实应译成"水葫芦呵水葫芦，白里透亮的水葫芦，夜夜梦里我追求。"美国意象派埃兹拉·庞德之流的大师们多用这种手法一锅就烹饪了中国典雅的古诗。

如今，在这个现代社会上，每一个还能叫出来几种草名的人都令我骤然间无限感怀，因为现代人们讲的更多地是升值、下跌、指数、级别这些令人心跳血压升高的词汇。

我看到这样的资料，科学研究表明：人远离草木，冷酷无情，那些接近青绿的人，在与邻居或其他人和谐相处方面，都比较少接触绿色生命的人为佳，周围不见青绿的人大多与邻居的关系较差，家庭暴力的情况也严重得多。

因为草木造成的环境含有比市区大得多的空气负离子及氧气，

二合焗蜗牛

焗蜗牛为法式经典料理 昔侯瑞
轩大师根据法式焗蜗牛法结合中
西烹饪之法而成 令二合馆李志顺
深得此法 二者此焗蜗牛佳肴此其
特点肉笕滑嫩味道芳美富有
营养 深得美食家褙善此

辛丑中秋 冯杰记

那些友善的青草对人的生理、心理以至灵性方面都有很大益处。

草的家族那么庞大，像大海的鱼类。我们所常见的仅是其中很小的一部分，所知道的几种草也多为田野里能吃的那些。现在城市里已逐渐兴起吃野菜热，但这更多是与美容和长寿有关，它只能证明一个媚俗时代的开始与来临，而不是在返回自然。

在中原，野菜的吃法有两种。

一是拌上玉米面蒸着吃，如马齿苋、荠菜、水萝卜这些。另一种是凉调吃，又分生调食与熟调食，曲卖菜、薄荷，洗净揉搓，配以调料，可生调食。熟调的有杨叶、柳絮，煮熟浸泡后，去苦味调食。我们中原的柳絮是吃中最好的。学者陈平原第一次在开封吃柳絮，给

海膽燕窩木龍脆 此饌接中餐
配伍主注甄選海膽燕窩龍脆猴頭
菌諸菽優質山珍海味結合傳統
豫菜罩湯技藝製作 其口感層
次分明軟中帶脆 瞭中帶糯
入口細膩潤滑口盡留有餘香也
辛丑秋錄三合菜單 馮傑

这种菜起个很诗意的名字"月上柳梢头",就显得有点见雅了,要知道,历史上我们中原人吃这种柳絮,全是因为生活艰难,以菜度日。

　　时光的流失对于任何事物都是无情的,时间对野菜也同样有着决定性或暗示性的作用。"当季是菜,过季是草。"这是北中原对野菜总结的乡谚,如茵陈蒿,我们乡下又叫白蒿,早春采集带白毛的幼苗食用,中药称"茵陈",若不留神过了季节,抽茎成蒿草就不能食用或入药了,"正月茵陈二月蒿,三月四月当柴烧"。看来,在这个世界上,当好多美好的事情来临时,你千万不能失去机会。李商隐诗"此情可待成追忆,只是当时已惘然",说不定就是说的吃野菜。

　　野菜分学名和乳名,各有千秋,如卷耳菜又叫婆婆指甲草。银

青芥焗鲜鱼

以河南特产优天然黄芥未为主
要调料选用鲜鱼加以自制芥
辣酱放入烤箱焗成其色泽金
黄其口味独特其特点为鱼肉
滑嫩芥辣浓郁鬱当为二合馆
精品佳肴之一也　辛丑秋　冯杰

胡菜又叫霞草，像小时候跟着姥姥走亲戚，在陌生的邻居家，忽然听到谁喊起一个姑娘的名字。有一种叫抽筋菜，一听这名字就像在情人面前坦白时身体发抖。有一种叫歪头菜，大概这草从小就没有正经过，是个可爱的小痞子，这可属"垮掉的一代"范畴。

　　与动物有关的更多，俗名比学名更有乡土味，有一种中文名叫葶苈，小名叫猫耳朵菜。一种中文名叫委陵菜，小名叫猫爪子菜。与鸡有关的叫鸡眼菜，倒让人想到脚上长有鸡眼。与鸭子有关的叫鸭儿芹。飞蓬的学名倒叫小白酒草，这真该颠倒一下称呼才合乎习惯，这种野菜对治疗喉炎有效，现代流行的歌唱家一个个之所以唱得歇斯底里，令人感觉如苍蝇过耳，就是与不认识飞蓬草有关。

有一种叫山莴苣，俗名叫驴干粮，大概是小媳妇骑驴回娘家时，那种草就在路边傻乎乎地待着，在打蔫儿，在单等那一头小毛驴中途来美美地就餐。现在的长途客车与途中的饭店合谋，多在途中宰客，刀不见血，天衣无缝，恐怕就是来源于"驴干粮"的启发，那实在是草的不幸。

有一种叫迷糊菜，听听，单冲着那个迷字，就有迷死人的感觉，一眼就让我想到它的来历一定与一次艳遇或一套美人计有关。偏偏又有一种草叫笔管草，像个匆匆忙忙赶考的白面书生，在路上驿站里，一不留神就落进这一口"美人井"里了。这野菜可以凉拌，蘸酱，做汤。不过我们那里多不吃它，更多是不分青红皂白，一把就将书生与美人统统喂羊。

最不好辨性别的是那种叫田紫草的，它有两个俗名，一个叫麦家公，一个叫毛妮菜，不男不女，好在有个姓氏，做个太监也无妨。

还有一种叫红四毛，像我小时开门见到一个讨饭的孩子，流着鼻涕。这孩子比漫画大师张乐平笔下的孩子还多了一道工序呢。铁苋菜的俗名叫血布袋棵，真是一部令人有点恐怖感的传奇。

叫独行菜的，像一个身怀绝技、仗剑行天下的侠客。而叫上去口感更气派的是那一种叫飞廉的草，它毛刺刺的。我小时候逃学时，经常在路边看到，它像一头刺猬缩着脖子，看着我，我只能躲着它，远远地望着。

我这些关于草的知识全来自童年，如今它们距离我越来越远了，远得令人伤感。我已无法看清草叶背后的纹络，也听不到草叶的呼吸声，夜静时分，常一人流泪。

现在，爱我的人和我敬爱的人都不在这人世间了，在他们的身边，如今都长满丛丛青草，那些草一年比一年高，有的草我能叫出名字，而有的草我则永远叫不出名字了，因为在这个世界上，再没有人能告诉我它们那些温馨的乳名了。

垃圾分拣

　　装满清洁袋里琐碎发光的废话，多种工业原料在一起调剂，清洁员收拾的方式：到站——装入打包封存，然后继续，继续再去收拾另一站过程里的垃圾故事。

　　无论多长的旅程都是一次制造垃圾和收拾垃圾的旅程，一个人的一生也是最早从清洁袋此处开始，标志处撕破，钻进去或者再走出来，再钻进去或者再走出来，再钻进去，最后从此处结束，然而里面装满的还是尚未分类的垃圾。

清洁袋
Airsickness bag

清潔袋裡裝滿咳嗽

風聲雨聲碎瑣

瞬光的燈話多種工業

調料清潔出場了

以收拾的方式到站

一一裝入打包封存

然後再去收拾另一

個站程的垃圾世夢

以無論多长的旅程

都是收拾人間垃圾

的旅程 一個人的一壁

也是從清潔袋此震收口裡

開最後都昆垃圾

面裝的都昆垃圾

辛丑初秋記 馮傑

鸟在叫

美国诗人罗伯特·潘·沃伦《世事沧桑话鸣鸟》诗：

那只是一只鸟在晚上鸣叫，认不出是什么鸟，

当我从泉边取水回来，走过满是石头的牧场，

我站得那么静，头上的天空和水桶里的天空一样静。

多少年过去，多少地方多少脸都淡漠了，有的人已谢世，

而我站在远方，夜那么静，我终于肯定，

我最怀念的，不是那些终将消逝的东西，而是鸟鸣时那种宁静。

在中国诗人里，我找不到一首与之对应的诗歌。杜甫的黄鹂？李商隐的青鸟？都不是，就是找不到与之对应的那一只鸟。

每个人都有属于自己的那一只鸟。在某一座小城里，在某一条河流里，在某一段梧桐树的街头。从此以后，它飞来飞去，它一直在生命里鸣叫。

陪伴我许多年后，我知道这一只鸟是虚构之鸟。只在沧桑里鸣叫。

那是一隻鳥在晚上鳴叫認不出是什麼鳥

當我從泉邊取水回來走過滿是石頭的牧場

我站得那麼靜頭上的天空和水桶裡的天空一樣靜

多少事過去多少地方多少臉都淡漠了有的已謝世

而我站在遠方直那麼靜我終於肯定最懷念的

不是那些將消逝的東西而是鳥鳴時那種寧靜

錄詩人羅伯特的詩世事滄桑話鳴鳥多少年消逝了我一直懷念那一片你眼睛裡的寧靜 丙申冬夜的霜靈裡 清傑

羅伯特佩恩沃倫為美國詩人

昏暮閒嘴鳥嬰嬰不知名 清泉汲水田牧場石苔青靜立如有悟 天水雨清平音容久志郤 故友契逝冥吾亦遠人境獨立夜寧輕世事如流水唯憶靜中情以五言古詩格式凡錄也 清傑

食材，诗才，别才

147

袁枚的故事

喜欢吃者，不一定懂得生活；懂生活者，一定欢喜吃。中国懂吃的"生活家"有二：苏东坡，袁子才。苏轼范围太大，这次收缩只说袁枚。

袁枚少有才名，二十四岁考上进士，乾隆看到他的文章，叫好。他不怕权贵，做出不少政绩，三十四岁辞官，理由是父亲过世，回家侍母。

建造"随园"，四面无墙，游人如织。无羁无绊，悠游自在。过了五十多年悠哉日子。人人都争青史留名，袁枚有才不谋进取，只想归隐做富贵闲人，还真玩了大半辈子。且看随园辑有门联："放鹤去寻三鸟客，任人来看四时花"。

袁枚耽于声色味里，又活出至情至味。在随园，袁枚除了写诗，就是写食。他对美食的精益求精，使随园成了一时的文化私房菜馆。

袁枚懂吃，会吃，尊师重艺，听说谁家厨子好，上门请教。若

春三月此謂發陳天地俱生
萬物以榮夜臥早起廣步於庭
被髮緩利以使志生生而勿殺
予而勿奪賞而勿罰此春氣之應
養生之道也逆之則傷肝夏為
寒變奉長者少
飲膳正要四時所宜春也
溥傑

夏三月此謂蕃秀天地氣交
萬物華實夜臥早起毋厭於
日使志無怒使英華成秀使氣
得泄若所愛在外此夏氣之應
養長之道也逆之則傷心秋為
痎瘧奉收者少冬至重病
飲膳正要四時所宜夏
溥傑

是女厨娘，用轿子请。

这一年，他遇见名厨王小余，两人相见恨晚，成了饮食知己。王小余说："知己难，知味更难。"在名厨心中，袁枚懂味，晓味。珍惜佳肴，俩人不谋而合。后来袁枚还为王小余立传，王小余成为历史上第一位有传记的厨师。

看来厨师菜名永恒，得和诗人联袂。

王小余做菜自有章法，亲自买菜、切菜、掌勺。讲究技巧，懂食客心理，辣味刺激食欲，酸味解除烦腻。"物各有天。其天良，我乃治。"这些影响着袁枚，他在《随园食单》里写有"味要浓厚，不可油腻；味要清鲜，不可淡薄""宁淡勿咸"。

《随园食单》称为烹饪著作，菜单人人可做。但袁枚根本不会做菜，懂吃就行。袁枚在诗歌上主张"性灵说"。性灵和食材在诗人眼里是相通的。都要鲜活。在灶头，我是当作案头诗论来读的。

冬三月此为闭藏水冰地坼
无扰乎阳早卧晚起必待日光
使志若伏若匿若有私意若
有所得去寒就温无泄皮肤使气
亟夺此冬气之应养藏之道也
逆之则伤肾春为痿厥奉生者少
饮膳正要四时所宜冬也
冯杰

秋三月此谓容平天气以急
地气以明早卧早起与鸡俱兴
使志安宁以缓秋刑收敛神
气使秋气平无外其志使肺
气清此秋气之应养收之道也
逆之则伤肺冬为飧泄奉藏者少
饮膳正要四时所宜秋也
冯杰

食材，诗才，别才

在二合馆写字

2013 年 8 月 28 日在二合馆喝酒，喝后写字，计有评论家孙荪先生、书法家周俊杰先生，何弘和诗人马新朝。

豫菜烹饪大师李志顺亲自做酸辣乌鱼蛋汤。最后做炒面。

那一次给李志顺三幅字，何弘写袁枚随园食单一幅，我写诗品两句话一幅，马新朝一幅。

诗人马新朝让周俊杰先生观看。新朝写的这一幅里面"里"字繁简不分，周先生让新朝另外换一幅。

新朝去世多少年了，那幅字还在挂着。

那天谈到章草，我就记住一句，周先生说："章草是书法里的味精。"

佛跳墙原料选用鲍鱼海参奥蓉
蹄筋花菇墨鱼鸽鹌蛋笋杂汇于一
加高汤配以陈年花雕节汤煨制而成
其软嫩柔润浓鲜醇厚清香怡人鲜
而不腻味中有味因出奇妙后一诗
人咏口蝉启荤香飘四邻佛闻弃
禅跳墙来故名佛跳墙又名福寿全
满坛美今为三合馆一菜一汤代表也
辛丑仲秋于郑州 冯杰

虾仁焙面 此菜以三合馆为佳耳
此为新改良豫菜也 厨师君
宫爆虾仁传统基础上曰河南鲤
鱼焙面相结合又根据中原人口味
改为小酸甜风格外酥当地龈
须面搭配增加了菜品色泽调
整了菜的品味猶其喫时以龈汶面
蘸虾仁汁入口别具风味也

豪横名单初录

中原的豪横。唐诗《少年行》："颍川豪横客，咸阳轻薄儿。田窦方贵幸，赵李新相知。"颍川在今河南禹州。现在河南也多豪横客。河南人不服，说，神州大地到处不是都有吗？

豪横首席是安禄山。唐《明皇杂录》："禄山豪横跋扈，远近忧之。"安禄山贯通，出入朝廷，祸害江山。

《水浒传》里镇关西、蒋门神、高俅都是不同领域的豪横。《金瓶梅》里的西门庆是另一种豪横了。

最好的是诗文里带一丝豪横。韩愈诗《东都遇春》："饮啖惟所便，文章倚豪横。"岑参、高适、苏东坡、辛弃疾，豪放里都有豪横的一点意思。这样一豪横，诗文里便有了一点狼牙棒的影子了。

真豪橫英才

天下豪橫莫甚於易牙，須知本整底耳

唐人語潁川真豪橫，穿咸陽錘薄兒

田竇方貴幸趙李新相知，韓愈又曰

飲啖唯阿便文章，停豪橫又觀老舍

駝駝祥子有旳真豪橫

豪橫時代需要豪橫矣 壬寅初 馮傑記也